吳大澂篆書李公廟碑

名家篆書叢帖

孫寶文編

上海辭書出版社

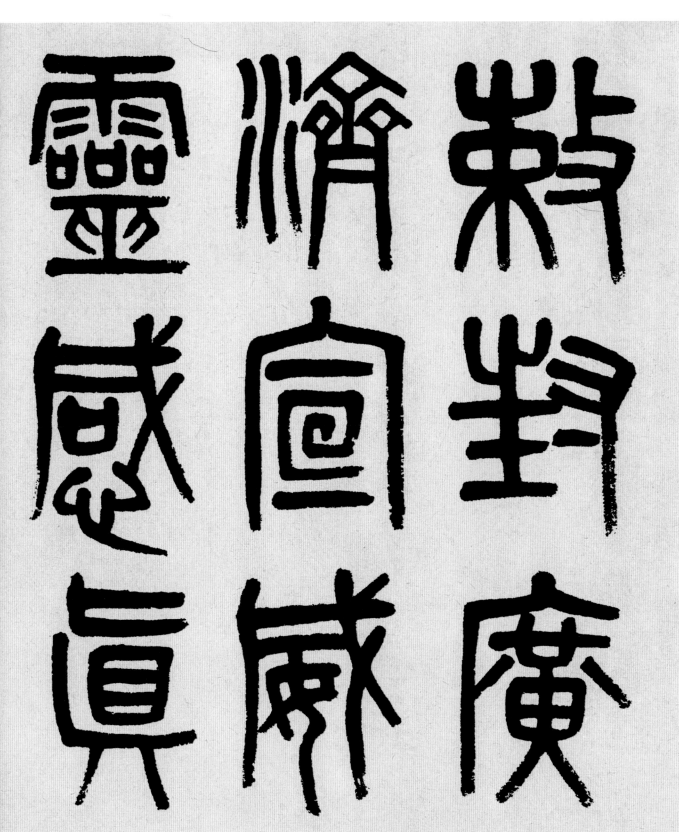

靈感眞

濟宣威

敕封廣

大孝公廟碑

余讀西銘而知仁孝

理

事

親

可

通

於

事

天

舞

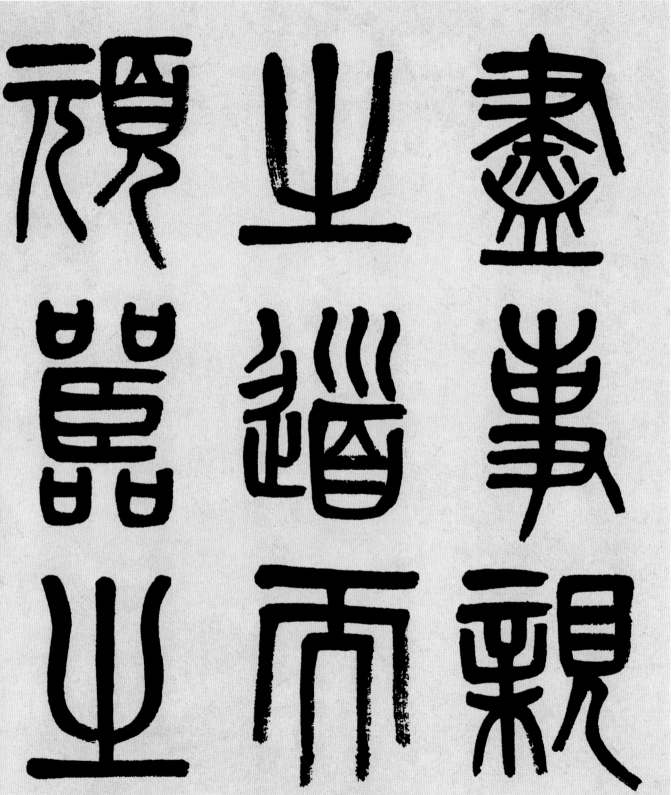

不
地
尸
叵
雯
乃
豫
可

父母可以底豫天地乃

因材而篤之父母人能

以舜之事親者事天天

豈

可

感

格

者

虖

匹

天上誠

可運

世可一念

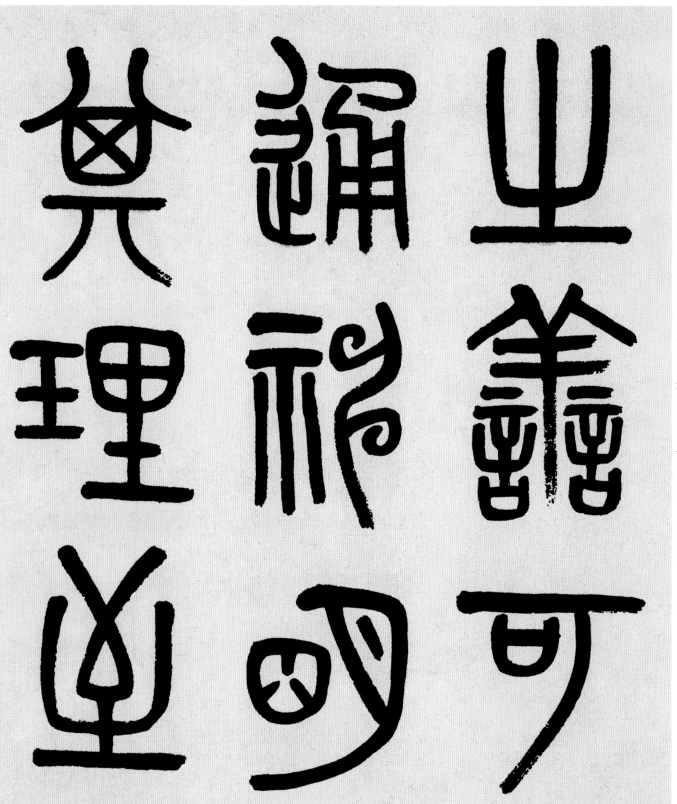

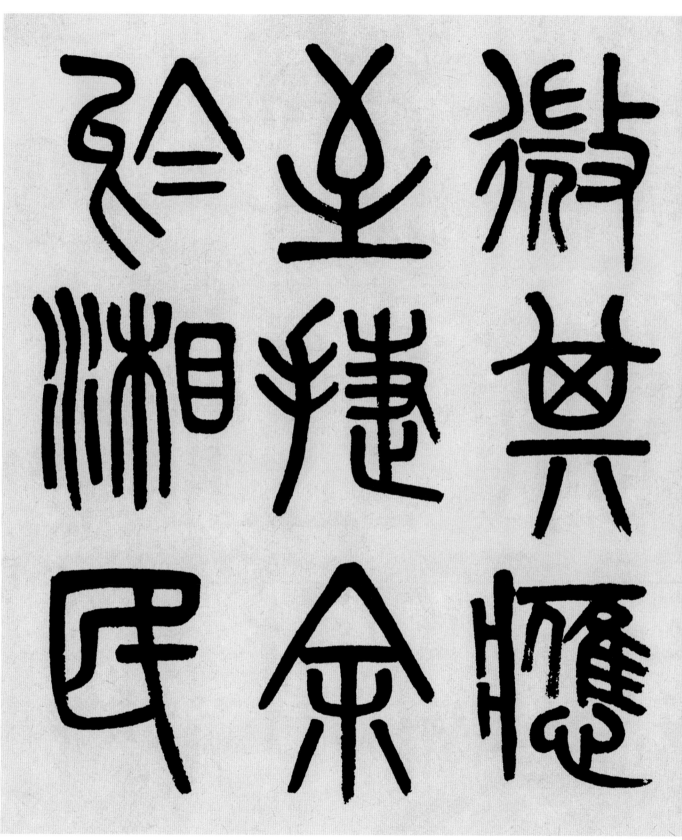

微其應至捷余於湘民

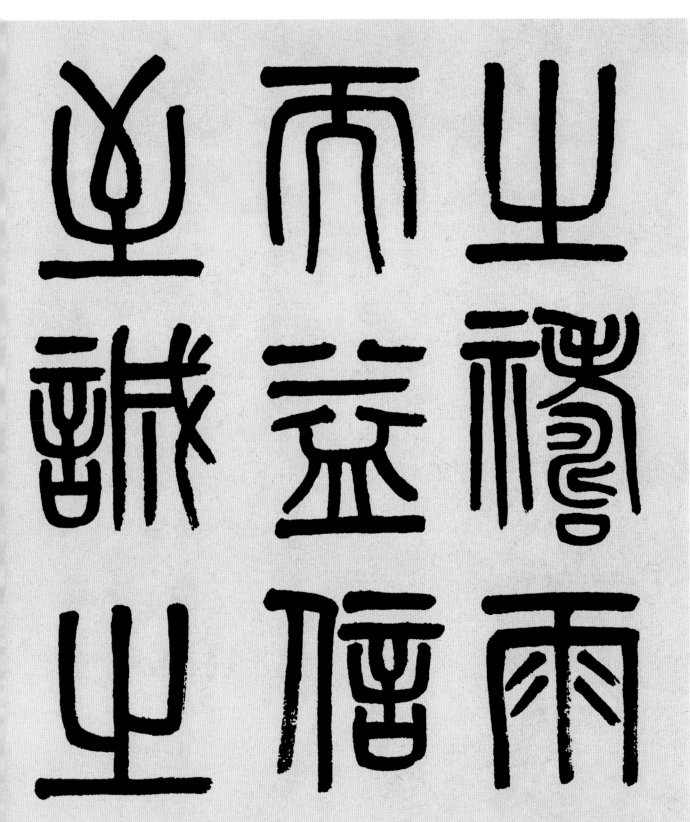

可以感召天龢也省城

固真左
有人在
李廟長

16

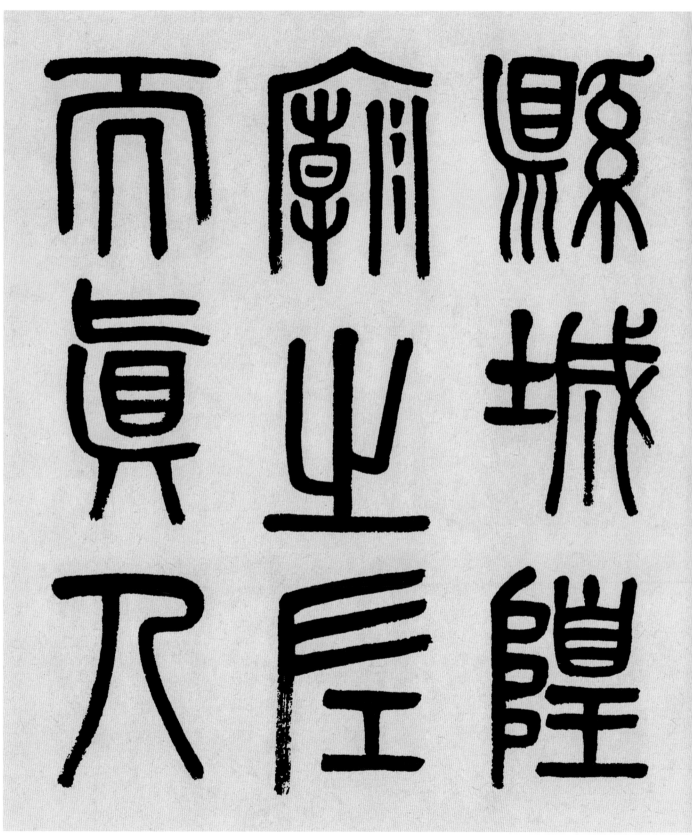

讚說賜

在倉化

龍潭山

歲乙未四月不雨湘士

歲乙未四月不雨湘士

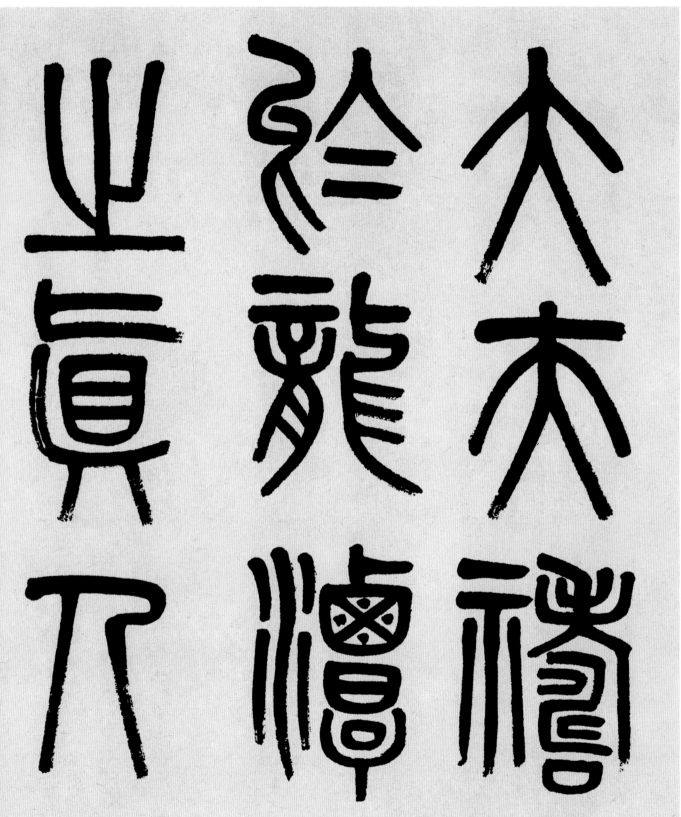

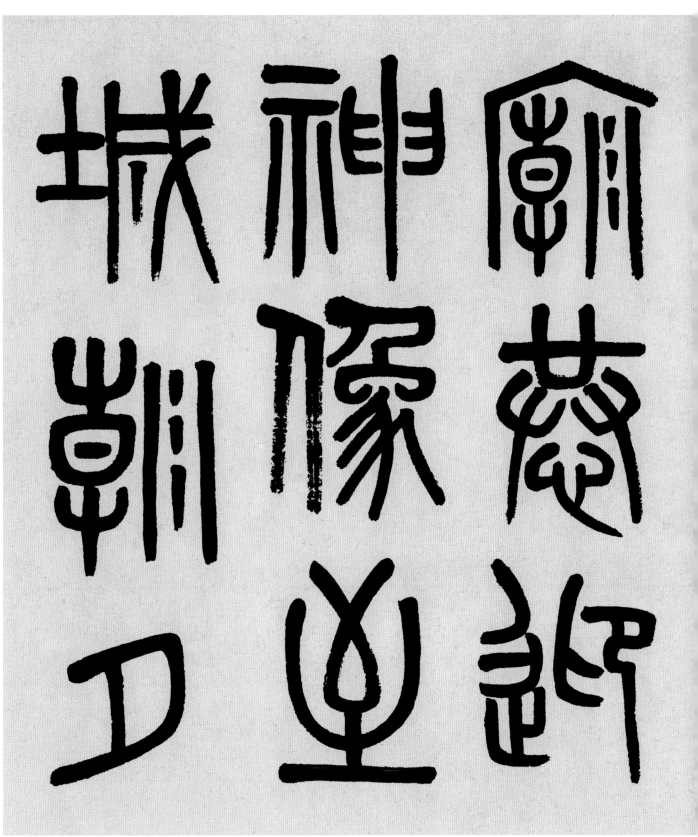

廟恭迎神像至城朝夕

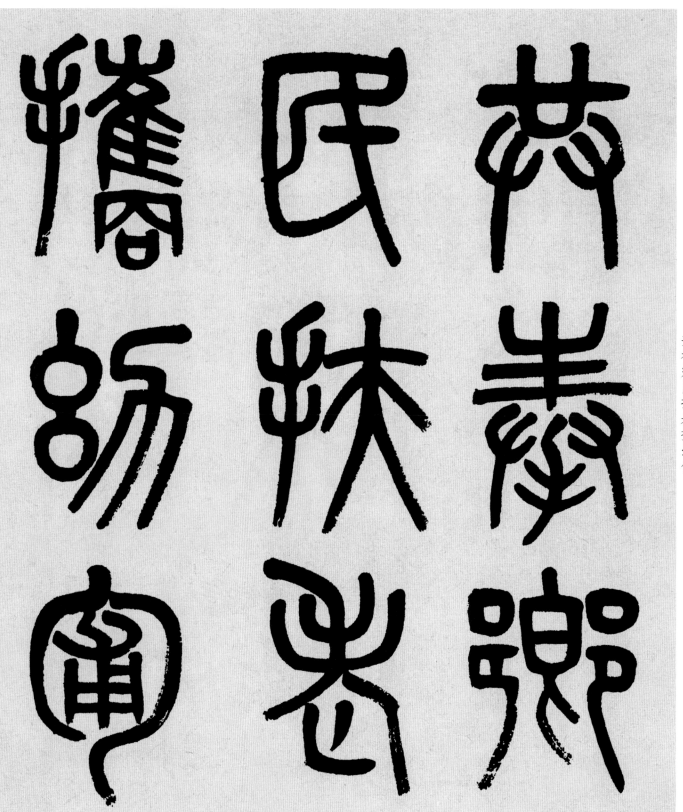

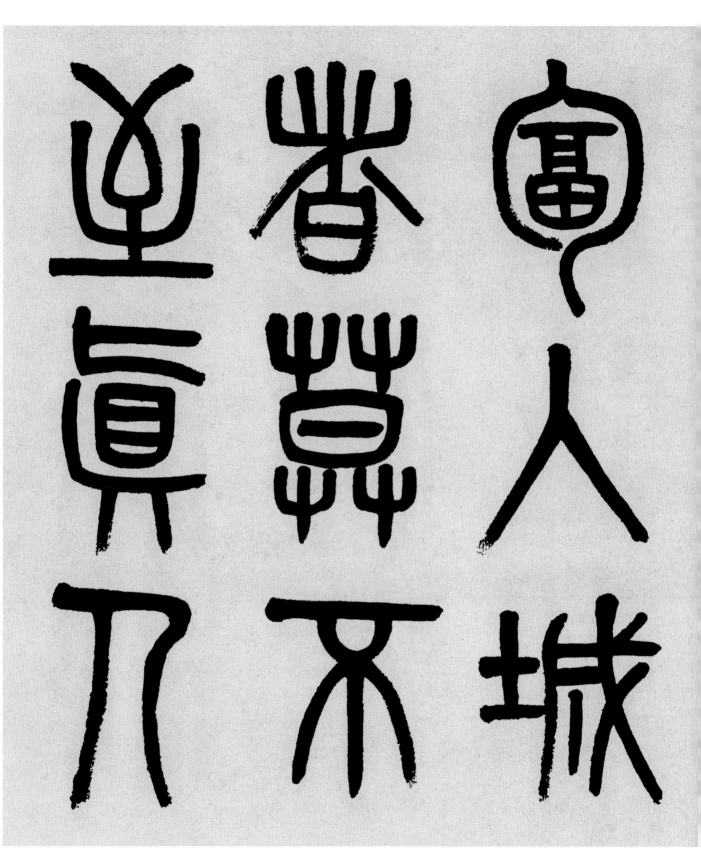

閭入城者莫不至真人

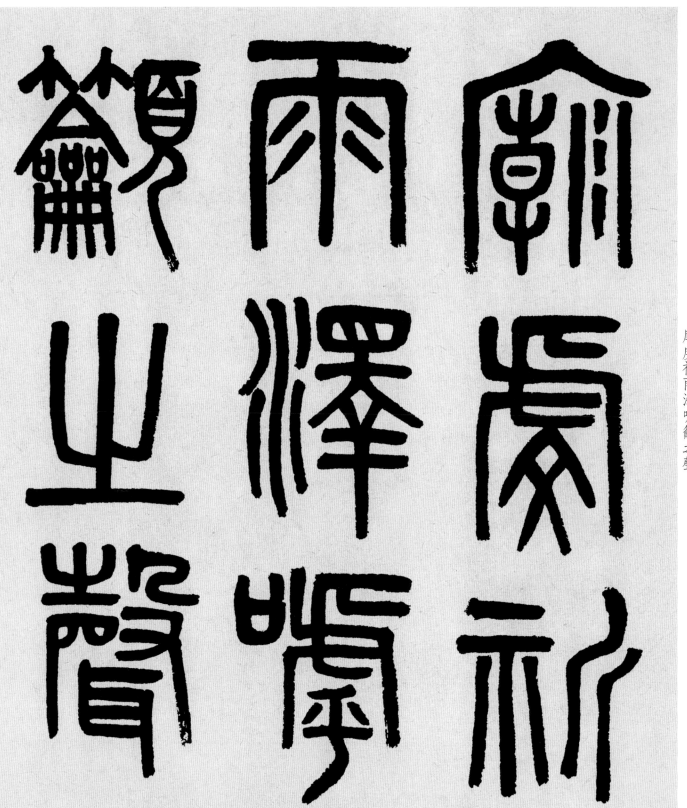

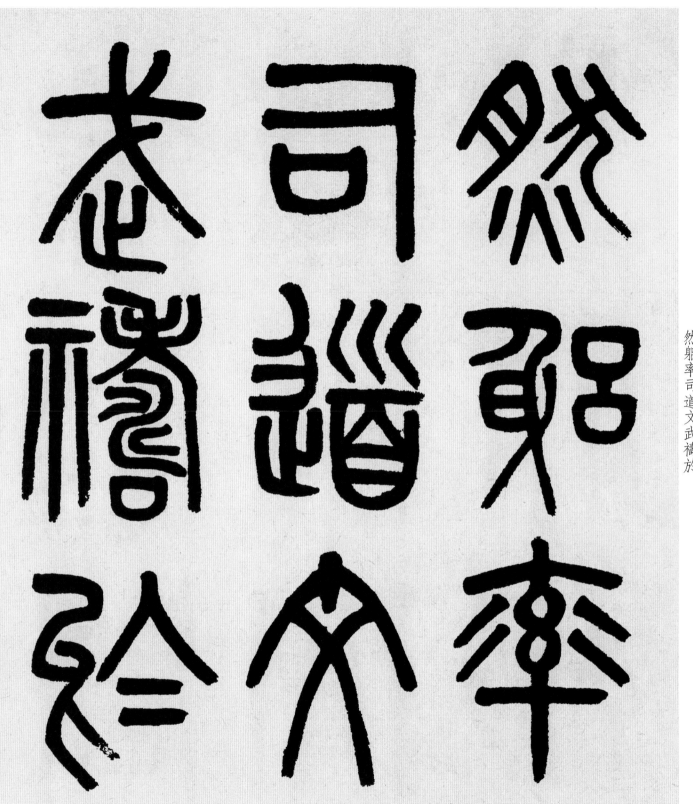

神涂遇鄉民伏而泣余

禍

涂

遇

褫

民

修

雨

泣

余

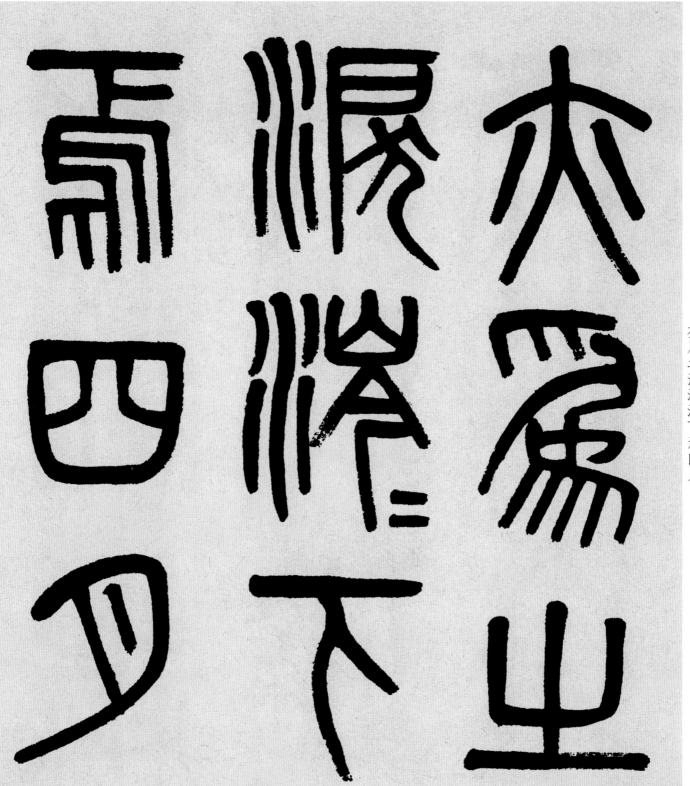

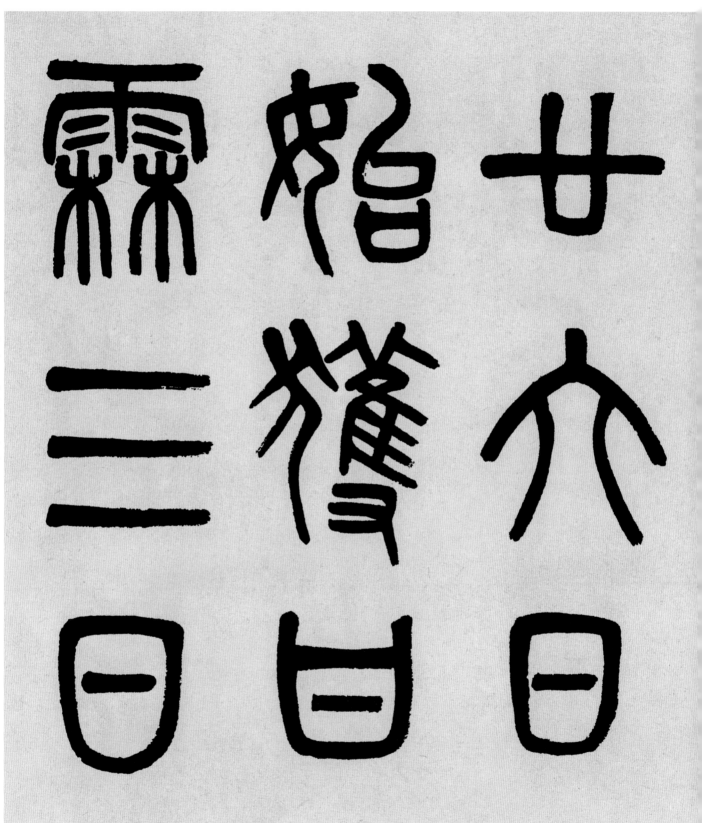

廿六日始獲甘霖三日

父老欣欣然相告曰幸矣

秩可蒔矣士民奉眞人

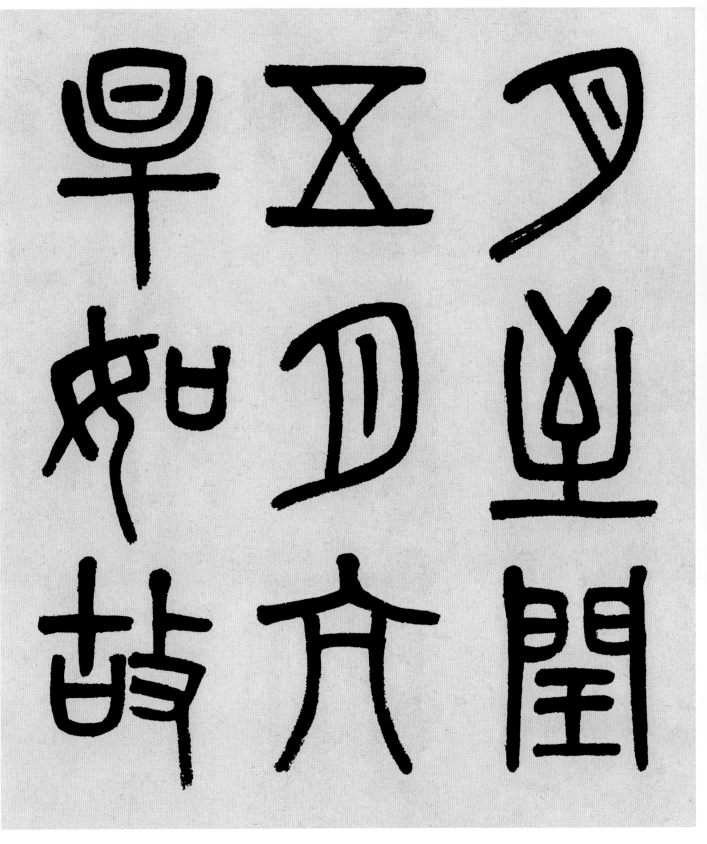

月至閏五月亢旱如故

塘水涸人力竭矣五日

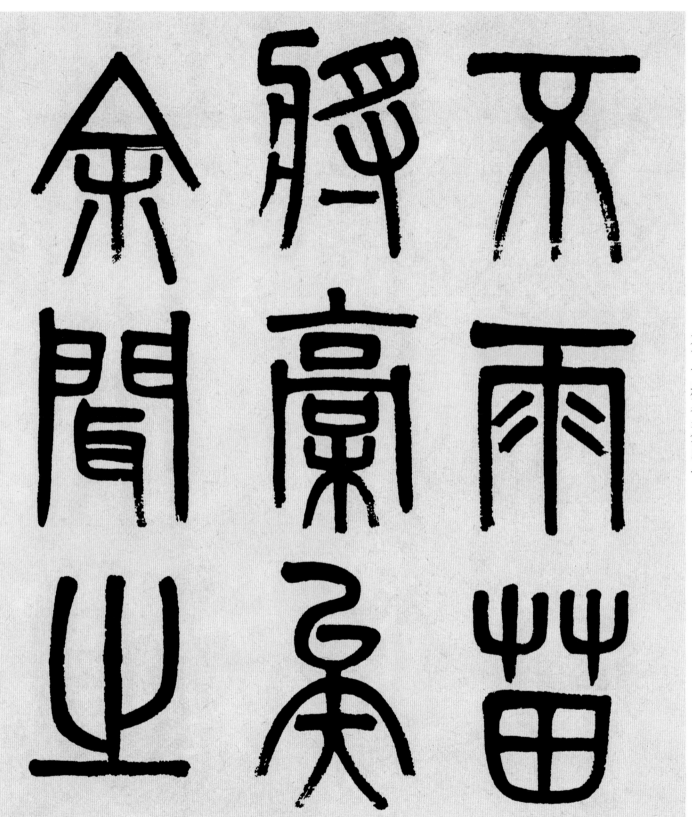

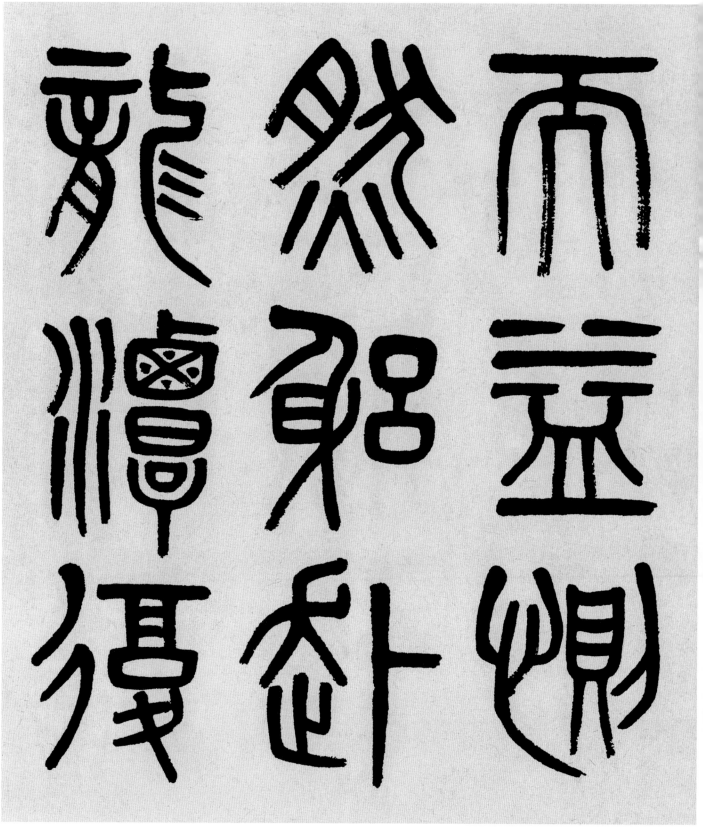

而益惻然躬赴龍潭復

迎眞人之像於城早晚

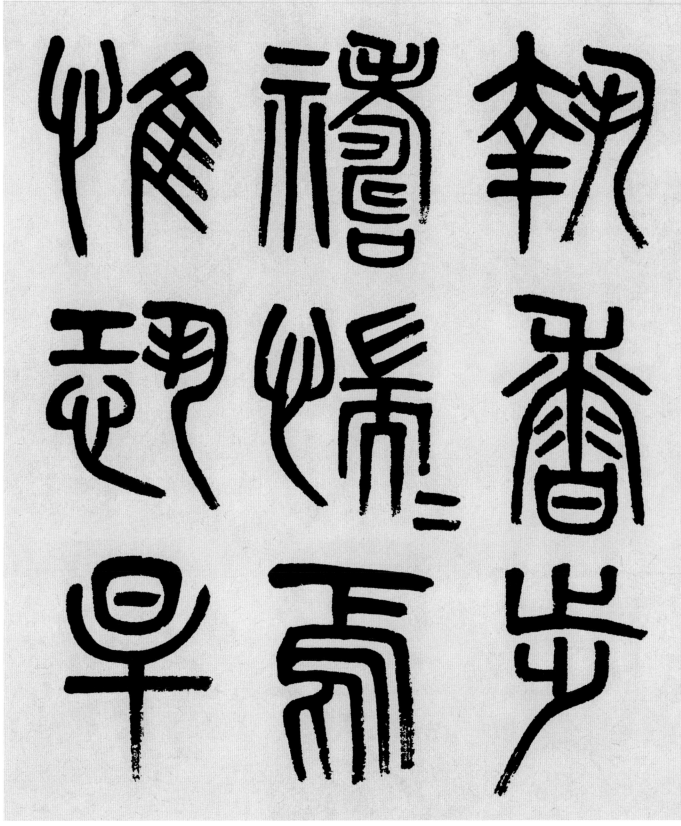

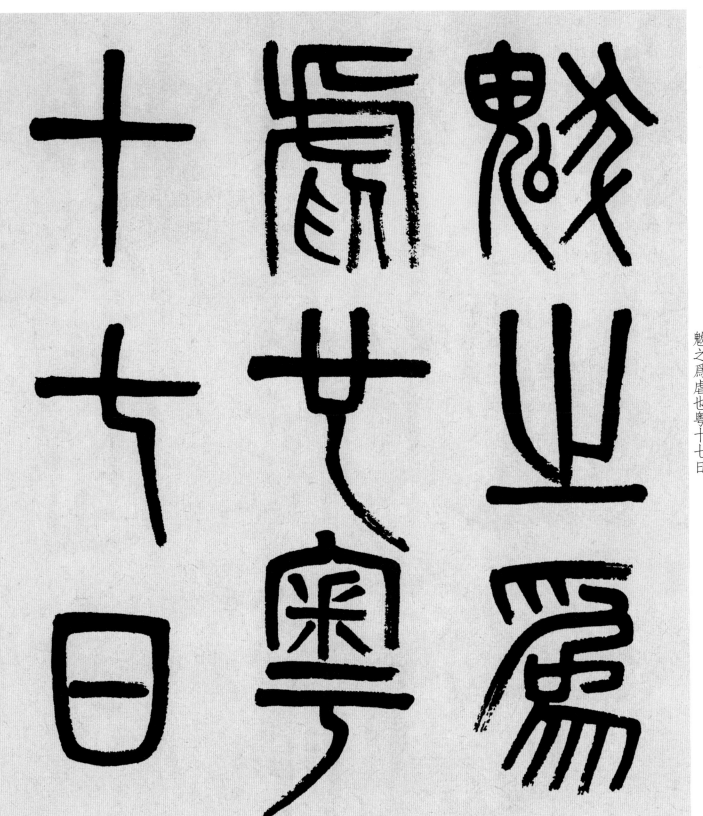

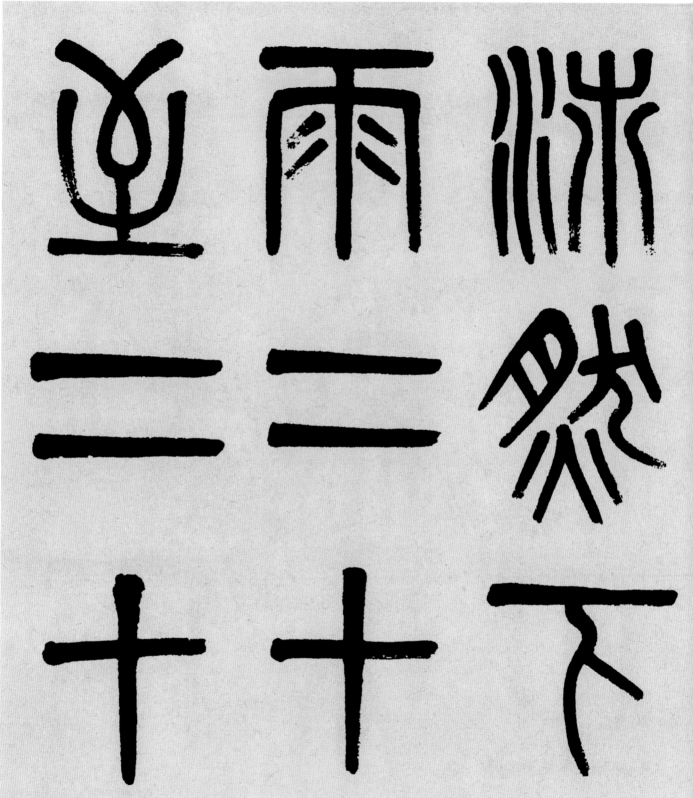

一日雨連縣不止鄉之

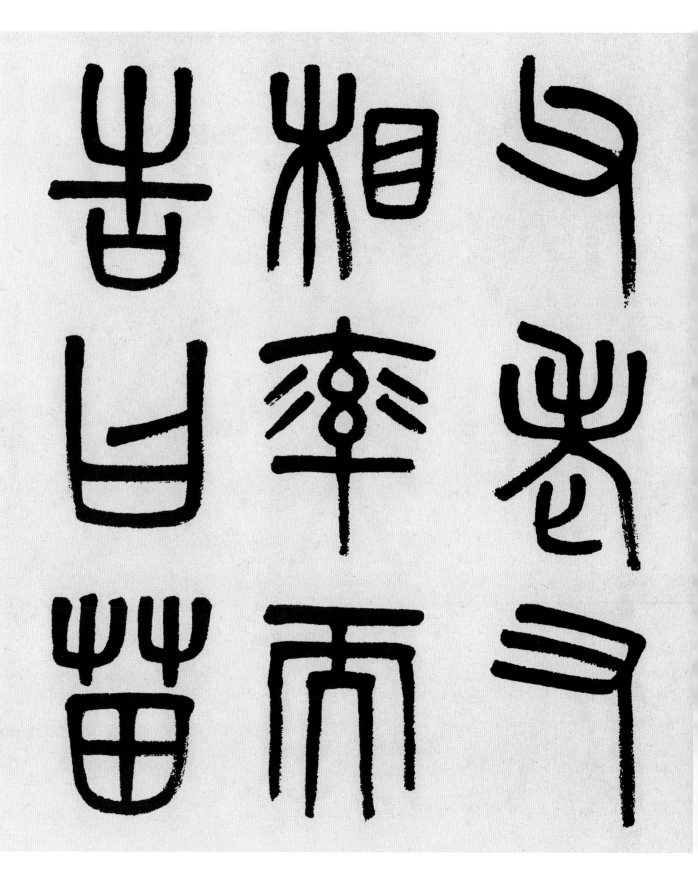

父老又相率而告曰苗

我
湘
人

余
天
福

勃
然
興
矣

矣余益信湘民禱雨之

誠而李公之靈應素著

能禦大灾扜大患其功

俱公至

從與大

周妹闔

俱公

從與

周妹

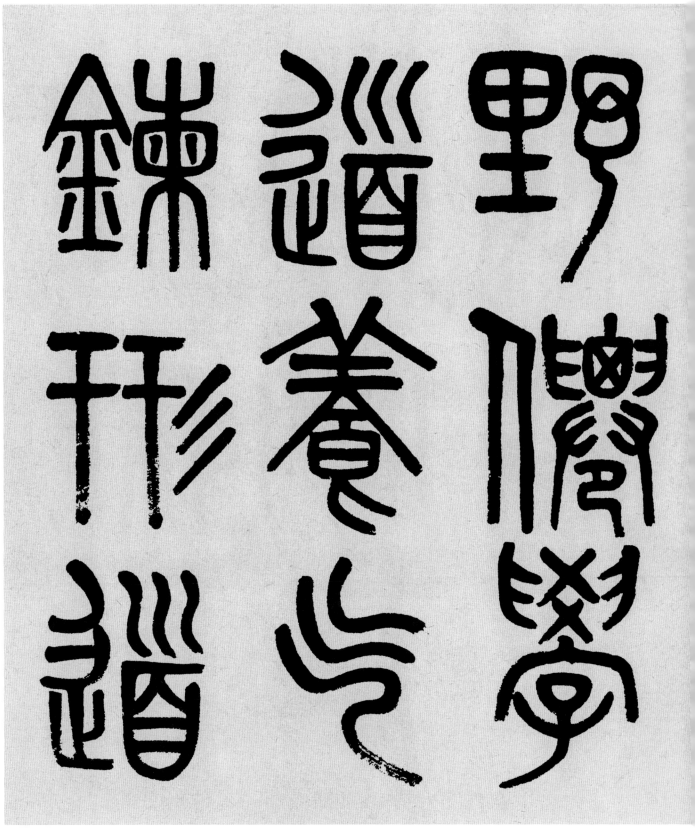

野僊學道養气鍊形道

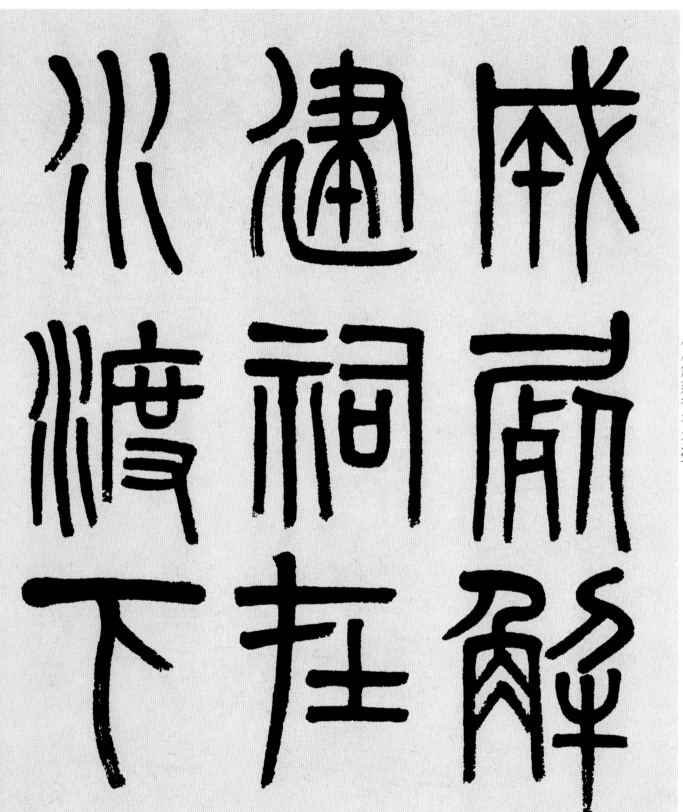

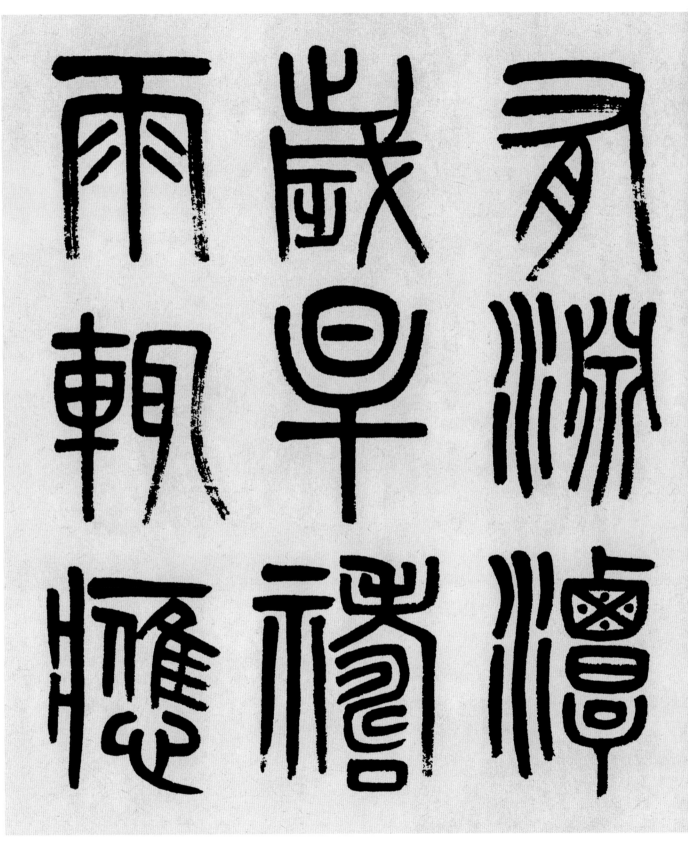

有淵潭歲旱禱雨輒應

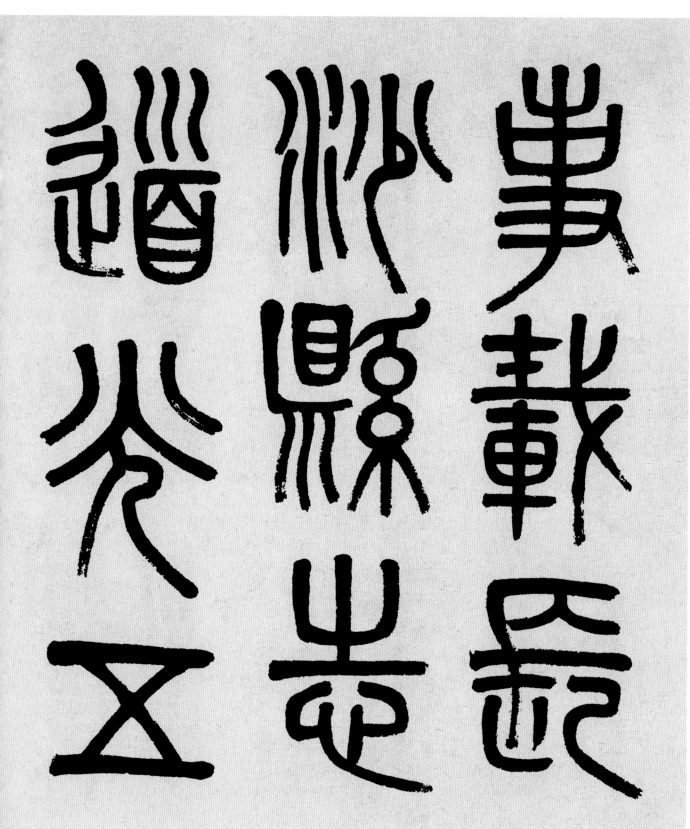

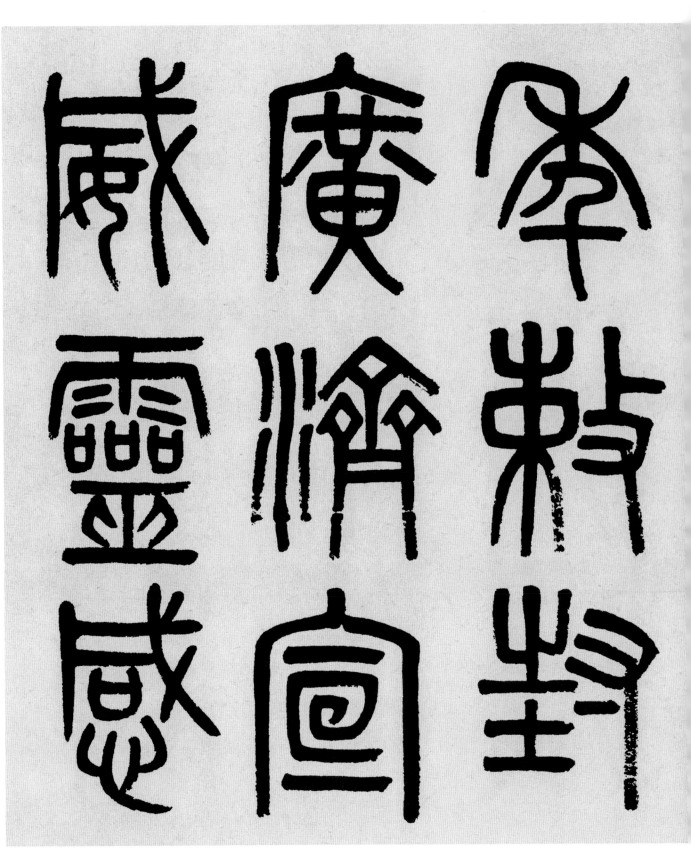

年敕封廣濟宣威靈感

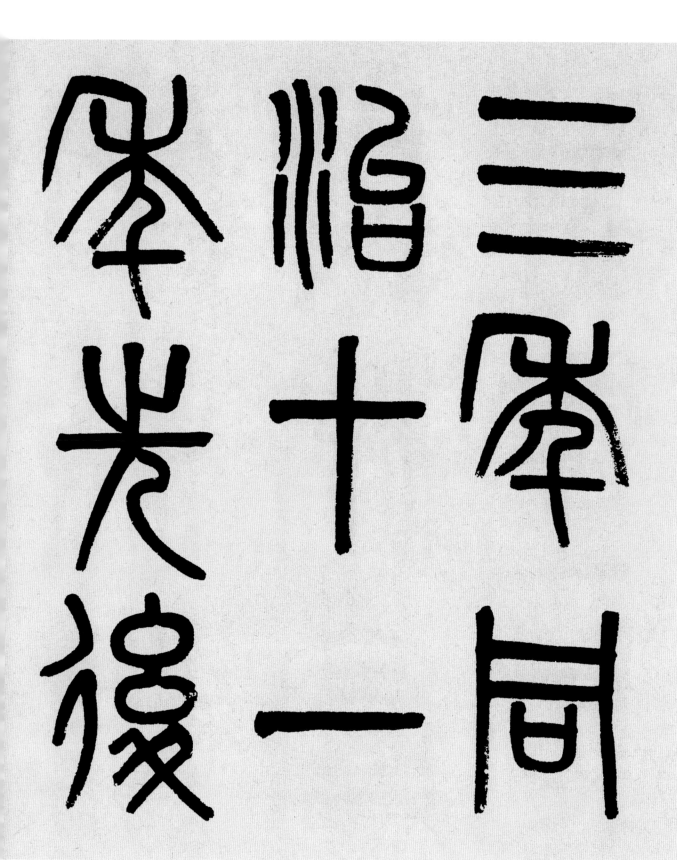

人 廣 敕

咸 濟 封

豐 眞

祼 謯 眞

在 公 尺

湘相 里 余

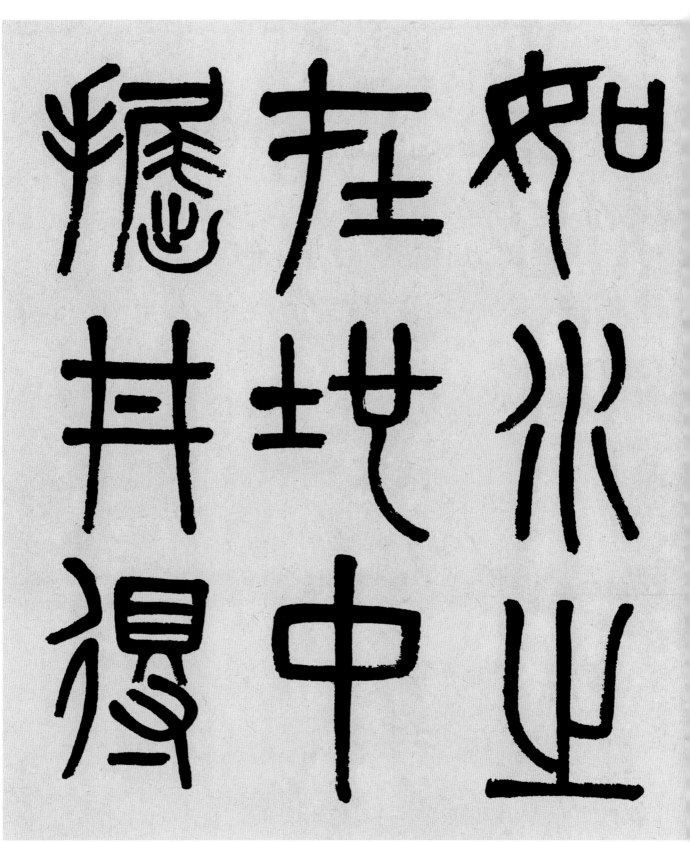

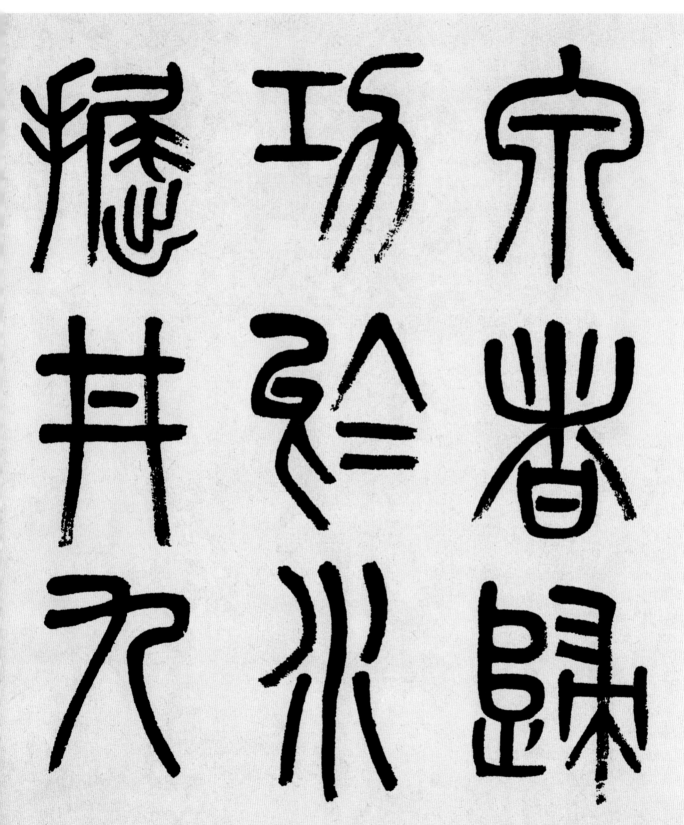

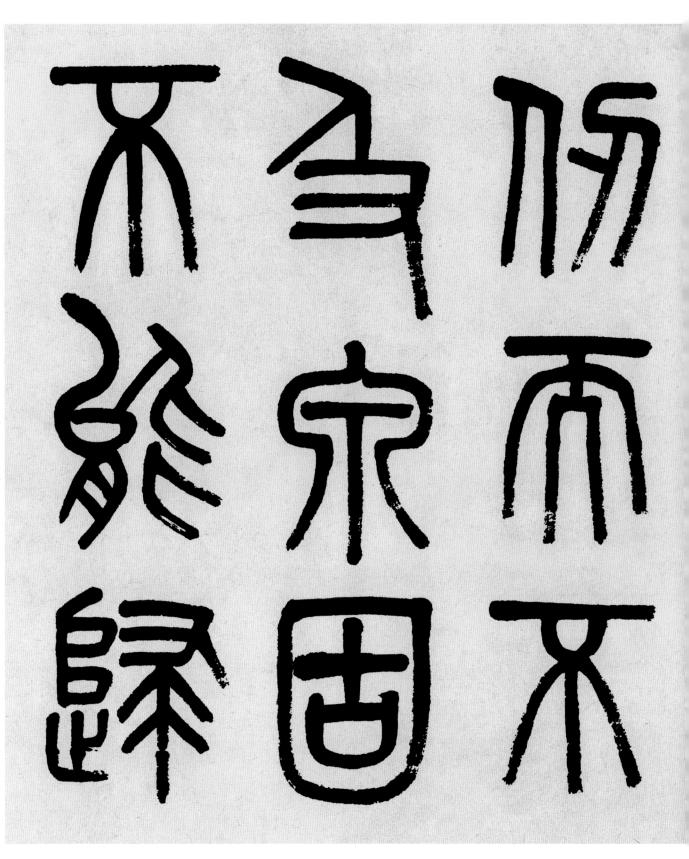

仞而不及泉固不能歸

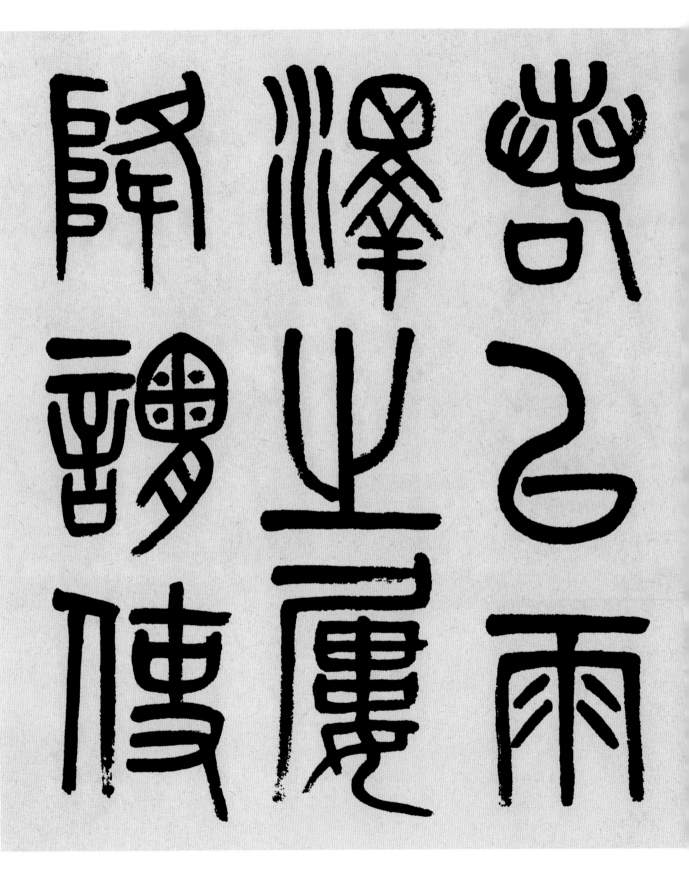

是

宿

所

榮

食

坐

址

禳

天

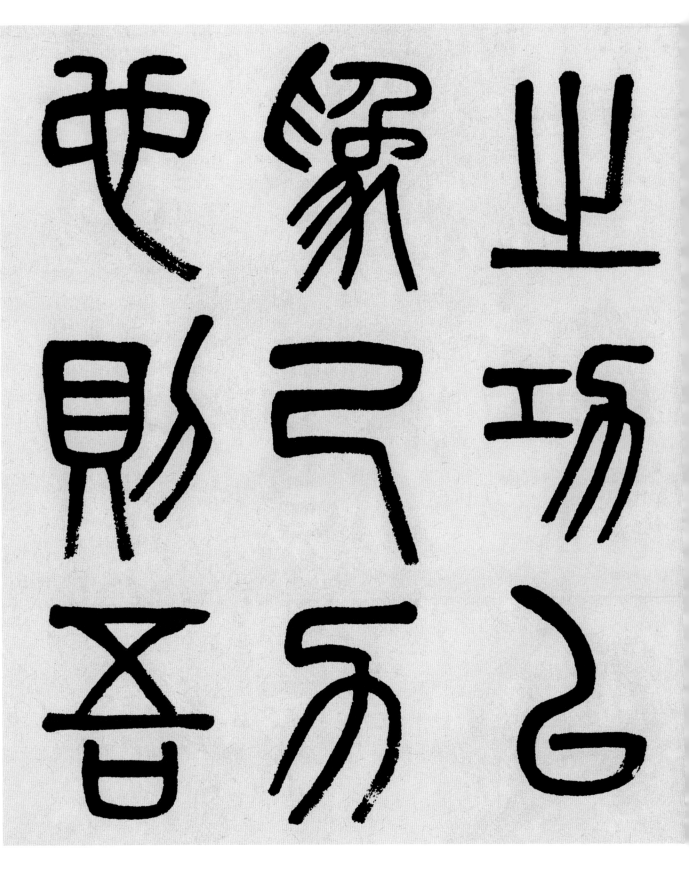

之功以爲己力也則吾

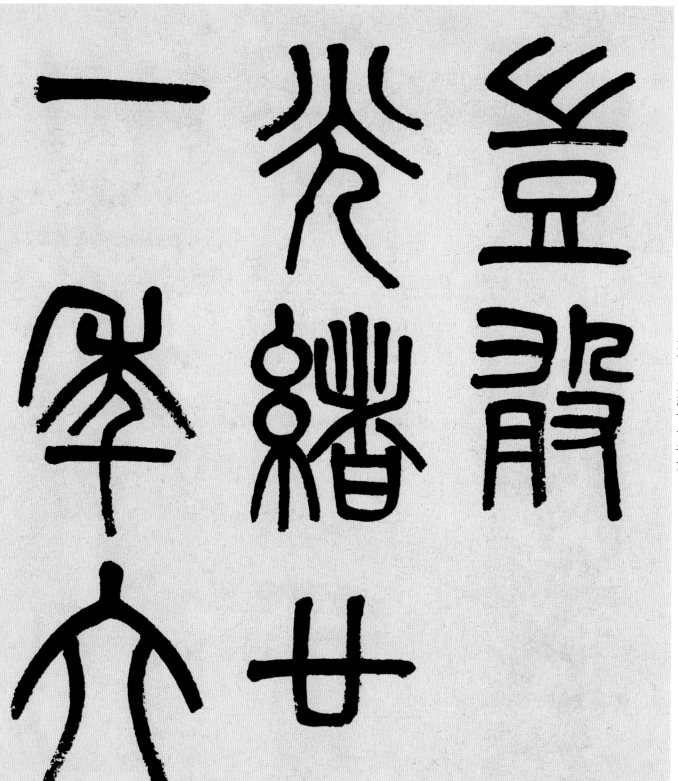

豈敢 光緒廿一年六

大傳卫

癣湘

灪峇湘

簷吴

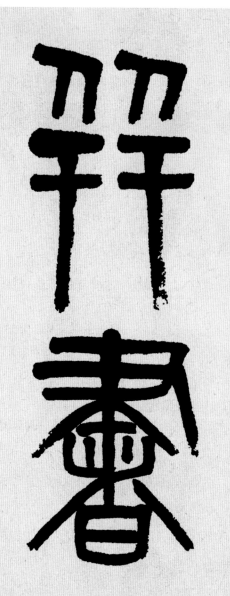

并書